精繕碑帖

宋

宋徽宗

千字文

吴張青　主編

木婁　編

西泠印社
出版社

宋徽宗《千字文》簡介

宋徽宗趙佶（公元一〇八二—一一三五年），神宗之子，於元符三年（公元一一〇〇年）即位。對於宋徽宗在治國理政方面的才能，無論褒貶，自有歷史學家去評論，但他在文藝方面的成就，是公認爲很有天賦的。他工書善畫。在繪畫方面，尤工花鳥，畫風工整，神形俱妙，存世畫迹有《芙蓉錦雞》《池塘晚秋》等。在書法方面，自成一家，創『瘦金體』，存世書迹有楷書、狂草《千字文》《穠芳詩帖》等。明代陶宗儀認爲宋徽宗的書法最初學自薛稷，他在《書史會要》卷六中說：『徽宗諱佶，哲宗弟。萬幾之餘，翰墨不倦。行草、正書，筆執勁逸。初學薛稷，變其法度，自號「瘦金書」。』要是意度天成，非可以陳迹求也。』而宋代的蔡絛則認爲其初學自黄庭堅，他在《鐵圍山叢談》卷一中說：『祐陵（宋徽宗陵名）作庭堅書體，後自成一法也⋯⋯後人不知，往往謂祐陵畫本崔白，書學薛稷，凡失其源派矣。』

今存世最早的瘦金體書帖，是宋徽宗於二十三歲時所寫的楷書《千字文》。除了筆力稍弱外，從此帖中已能看出瘦金體『瘦不剩肉、抛筋露骨』的基本特徵。此帖縱三十點九厘米，横三百二十二點一厘米，一百零三行，一千零十五字，有朱絲欄。此帖書法清勁峭拔，飄逸靈動。用筆瘦勁挺拔，鐵畫銀鈎，點畫舒展開張，有行書筆意。特別是横畫，收筆帶鈎，竪畫收筆帶點，在流暢的運筆中有頓挫之感。結體瘦挺修長，布白匀稱。現藏於上海博物館。

爲了便於廣大學書者更深入地賞析和更準確地臨習，我們將原帖的字逐個放大、規整排列，并運用計算機技術剔除原字周圍漫漶不清干擾字迹的污痕，還原字迹清晰的面目。特此說明。

編者

二〇一九年十二月

張	月	黄	千
寒	盈	宇	字
來	昃	宙	文
暑	辰	洪	天
往	宿	荒	地
秋	列	日	元

收冬藏

霜	騰	歲	收
金	致	律	冬
生	雨	呂	藏
麗	露	調	閏
水	結	陽	餘
玉	爲	雲	成

出崑崗。劍號巨闕，
珠稱夜光。
果珍李柰，
菜重芥薑。
海鹹河淡，鱗

裳 制 帝 潛

推 文 鳥 羽

位 字 官 翔

遜 乃 人 龍

國 服 皇 師

有 衣 始 火

章	朝	罪	虞
愛	問	周	陶
育	道	發	唐
黎	垂	商	弔
首	拱	湯	民
臣	平	坐	伐

場 鳳 體 伏

化 在 率 戎

被 竹 賓 羌

草 白 歸 遐

木 駒 王 邇

賴 食 鳴 壹

及萬方。蓋此身髮，四大五常。恭惟鞠養，豈敢毀傷。女慕清潔，男

長信使可覆器
談彼短靡恃己
改得能莫忘罔
效才良知過必

聖德建名立形

行維賢剋念作

染詩讚羔羊景

欲難量墨悲絲

慶	因	聲	端
尺	惡	虛	表
璧	積	堂	正
非	福	習	空
寶	緣	聽	谷
寸	善	禍	傳

命	當	君	陰
臨	竭	曰	是
深	力	嚴	競
履	忠	與	資
薄	則	敬	父
夙	盡	孝	事

興温清似

馨如松之

流不息淵澄取

暎容止若思言

職 棠 殊 卑

從 去 貴 上

政 而 賤 和

存 益 禮 下

以 咏 別 睦

甘 樂 尊 夫

唱婦隨。外受傅訓，入奉母儀。諸姑伯叔，猶子比兒。孔懷兄弟，同

離慈分氣

節隱切連

義惻磨枝

廉造箴交

退次規友

顛弗仁授

移 真 逸 沛

堅 志 心 匪

持 滿 動 虧

雅 逐 神 性

操 物 疲 靜

好 意 守 情

涇宮殿盤鬱樓

郣面洛浮渭據

夏東西二京背

爵自麋都邑華

觀飛驚

圖寫禽獸

畫彩仙靈

丙舍傍啟

甲帳對楹

肆筵設席

鼓

瑟吹笙　陛弁轉　通廣內　明既集

外階納　疑星右　左達承　墳典亦

聚群英。杜藁鍾隸，漆書壁（壁）經。府羅將相，路俠槐卿。戶封八縣，家

輕	祿	輦	給
策	俊	驅	千
功	富	轂	兵
茂	車	振	高
實	駕	纓	冠
勒	肥	世	陪

營	宅	尹	碑
桓	曲	佐	刻
公	阜	時	銘
輔	微	阿	磻
合	旦	衡	溪
濟	孰	奄	伊

弱扶傾
惠說感武丁俊
乂密勿多士寔
寧晉楚更霸趙

魏	虢	遵	刑
困	踐	約	起
横	土	法	翦
假	會	韓	頗
途	盟	弊	牧
滅	何	煩	用

并	州	漠	軍
嶽	禹	馳	最
宗	迹	譽	精
泰	百	丹	宣
岱	郡	青	威
禪	秦	九	沙

主云亭鷹門紫

塞雞田赤城昆

池碣石鉅野洞

庭曠遠綿邈巖

稷 載 農 岫

稅 南 務 杳

熟 畝 茲 冥

貢 我 稼 治

新 藝 穡 本

勸 黍 俶 於

極	躬	猷	兒
殆	譏	勉	辨
辱	誡	其	色
近	寵	祗	貽
恥	增	植	厥
林	抗	省	嘉

皋

幸

即

兩

疏

見

機

解

組

誰

逼

索

寨

求

古

尋

論

散

居

閒

處

沈

默

寂

慮逍遥欣奏累

遣感謝歡招渠

荷的歷園養抽

條枇杷晚翠梧

桐早凋陳根委

翳落葉飄颻遊

鶤獨運凌摩絳

霄耽讀翫市寓

目 囊 箱 易 輶 攸

畏 屬 耳 垣 墙 具

膳 餐 飯 適 口 充

腸 飽 飫 烹 宰 飢

觴	歌	寐	燭
矯	酒	藍	煒
手	讌	笋	煌
頓	接	象	晝
足	杯	床	眠
悦	舉	弦	夕

驤驟浴荅

誅犢執審

斬特埶詳

賊駭顧骸

盜躍涼垢

捕超驤想

獲　丸　筆　鈞
叛　嵇　倫　釋
亡　琴　紙　紛
布　阮　鈞　利
射　嘯　巧　俗
遼　恬　任　並

曜	矢	姿	皆
璇	每	工	佳
璣	催	顰	妙
懸	羲	妍	毛
斡	暉	笑	施
晦	晃	年	淑

廟	步	祜	魄
束	引	永	環
帶	領	綏	照
矜	俯	吉	指
莊	仰	邵	薪
裴	廊	矩	脩

回瞻瞭孤陋寡
聞愚蒙等誚謂
語助者焉哉乎
也

千字文

天地元黄宇宙洪荒日月
盈昃辰宿列張寒來暑往
秋收冬藏閏餘成歲律呂
調陽雲騰致雨露結為霜
金生麗水玉出崑崗劍號

巨闕珠稱夜光果珍李柰菜重芥薑海鹹河淡鱗潛羽翔龍師火帝鳥官人皇始制文字乃服衣裳推位讓國有虞陶唐弔民伐罪周發商湯坐朝問道垂拱平章愛育黎首臣伏戎羌

遐邇壹體率賓歸王鳴鳳
在竹白駒食場化被草木
賴及萬方蓋此身髮四大
五常恭惟鞠養豈敢毀傷
女慕清潔男效才良知過
必改得能莫忘罔談彼短
靡恃己長信使可覆器欲

難量墨悲絲染詩讚羔羊景行維賢剋念作聖德建名立形端表正空谷傳聲虛堂習聽禍因惡積福緣善慶尺璧非寶寸陰是競資父事君曰嚴與敬孝當竭力忠則盡命臨深履薄

夙興溫凊　似蘭斯馨　如松之盛

川流不息　淵澄取映

容止若思　言辭安定　篤

初誠美　慎終宜令　榮業所基

籍甚無竟　學優登仕　攝職

從政　存以甘棠　去而益詠

樂殊貴賤　禮別尊卑　上和

下睦夫唱婦隨外受傅訓

入奉母儀諸姑伯叔猶子

比兒孔懷兄弟同氣連枝

交友投分切磨箴規仁慈

隱惻造次弗離節義廉退

顛沛匪虧性靜情逸心動

神疲守真志滿逐物意移

堅持雅操好爵自縻都邑

華夏東西二京背邙面洛

浮渭據涇宮殿盤鬱樓觀

飛驚圖寫禽獸畫綵僊靈

丙舍傍啓甲帳對楹肆筵

說席鼓瑟吹笙外階納陛

弁轉疑星右通廣內左達

承明既集墳典亦聚群英
杜藁鍾隸漆書壁經府羅
將相路俠槐卿戶封八縣
家給千兵高冠陪輦驅轂
振纓世祿侈富車駕肥輕
策功茂實勒碑刻銘磻溪
伊尹佐時阿衡奄宅曲阜

微旦孰營桓公匡合濟弱扶傾綺廻漢惠說感武丁俊乂密勿多士寔寧晉楚更霸趙魏困橫假途滅虢踐土會盟何遵約法韓弊煩刑起翦頗牧用軍最精宣威沙漠馳譽丹青九州

禹跡百郡秦并嶽宗泰岱

禪主云亭鴈門紫塞雞田

赤城昆池碣石鉅野洞庭

曠遠綿邈巖岫杳冥治本

於農務茲稼穡俶載南畝

我藝黍稷稅熟貢新勸賞

黜陟孟軻敦素史魚秉直

庶幾中庸勞謙謹勅聆音
察理鑒貌辨色貽厥嘉猷
勉其祗植省躬譏誡寵增
抗極殆辱近恥林皋幸即
兩疏見機解組誰逼索居
閑處沈默寂寥求古尋論
散慮逍遙欣奏累遣慼謝

歡招渠荷的歷園莽抽條
枇杷晚翠梧桐早凋陳根
委翳落葉飄颻遊鵾獨運
凌摩絳霄耽讀翫市寓目
囊箱易輶攸畏屬耳垣墻
具膳餐飯適口充腸飽飫
烹宰飢厭糟糠親戚故舊

老少異粮妾御績紡侍巾

帷房紈扇圓潔銀燭煒煌

晝眠夕寐藍筍象床弦歌

酒讌接杯舉觴矯手頓足

悅豫且康嫡後嗣續祭祀

蒸嘗稽顙再拜悚懼恐惶

牋牒簡要顧答審詳骸垢

想浴執熱願凉驢騾犢特
駭躍超驤誅斬賊盜捕獲
叛亡布射遼丸嵇琴阮嘯
恬筆倫紙鈞巧任釣釋紛
利俗並皆佳妙毛施淑姿
工顰妍笑年矢每催曦暉
朗曜璇璣懸斡晦魄環照

指薪脩祐永綏吉邵矩步
引領俯仰廊廟束帶矜莊
裵回瞻眺孤陋寡聞愚蒙
等誚謂語助者焉哉乎也

崇寧申申歲宣和殿書

賜童貫

图书在版编目（ＣＩＰ）数据

宋徽宗千字文 / 吴张青主编；木娄编. -- 杭州 ：
西泠印社出版社，2020.3
（精繕碑帖）
ISBN 978-7-5508-2815-5

Ⅰ．①宋… Ⅱ．①吴… ②木… Ⅲ．①楷书－法帖－
中国－北宋 Ⅳ．①J292.25

中国版本图书馆CIP数据核字(2019)第177594号

精繕碑帖　宋徽宗千字文

吳張青　主編　　木婁　編

出　品　人　　江　吟
責任編輯　　張月好
責任出版　　李　兵
責任校對　　劉玉立
裝幀設計　　王　欣
出版發行　　西泠印社出版社
　　　　　　（杭州市西湖文化廣場三十二號五樓　郵政編碼　三一〇〇一四）
經　　　銷　　全國新華書店
製　　　版　　杭州如一圖文製作有限公司
印　　　刷　　浙江海虹彩色印務有限公司
開　　　本　　七八七毫米乘一〇九二毫米　八開
印　　　張　　七點五
印　　　數　　〇〇〇一—三〇〇〇
書　　　號　　ISBN 978-7-5508-2815-5
版　　　次　　二〇二〇年三月第一版　第一次印刷
定　　　價　　五十圓

版權所有　　翻印必究　　印製差錯　　負責調換
西泠印社出版社發行部聯繫方式：（〇五七一）八七二四三〇七九
書畫編輯室聯繫方式：（〇五七一）八七二四三一七九